Sur la liquidité de la terre ferme
On the liquidity of solid ground
LANI MAESTRO

◆

SHIMABUKU
I'm traveling with a 165-metre mermaid
Je voyage avec une sirène de 165 mètres

*La vie est comme un rêve, on se demande
si c'est en vivant qu'on rêve ou en rêvant qu'on vit.*

LAAYTERE KOOTAL

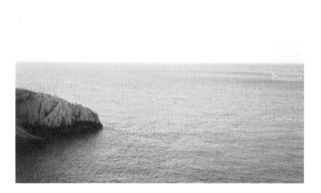

Une sensation agréable est comme un rêve. Un rêve est toujours une sensation agréable et c'est beau.

La lenteur d'une pièce vide tout contre le ciel. Une pièce qui se remplit du bleu de l'océan. L'inéluctable lumière d'une fin d'après-midi. Le sommeil des meubles. Le mouvement dans les yeux d'un enfant nu pendant qu'il déplace ses jouets. L'autonomie d'un ananas reposant sur un rond piédestal lustré sur le trottoir. Le sourire sur ton visage quand la surface de l'eau te lèche la plante des pieds. Les cadavres que tu portes dans le palais de ta bouche et les replis de tes yeux. Refuge.

Conteur. Nous venons te voir dérouler ton fil. Nous entreprenons ce voyage afin de suivre les signes que tu as laissés pour nous, non pour les lire mais pour *être avec*. Les traces dans le sable finissent par s'effacer. Mais nous continuons à suivre comme si quelque force nous y poussait, nous irions jusqu'au bout de nos pas. C'est réconfortant d'aboutir *nulle part*. Nulle part n'engendre aucune responsabilité.

Une tasse de thé pour la voyageuse. Sa chaleur fond ma main en geste d'offrande et je m'incline pour embrasser la coupe de tes gestes murmurés. Je me surprends en train de contempler le rouge noir des pétales de l'amaryllis qui repose contre la fenêtre. Ceci devient une promesse lorsque la nature, dehors, se meurt de froid.

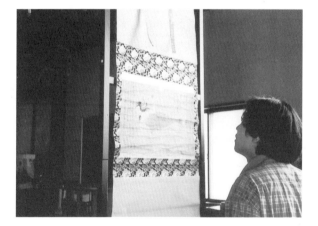

Je travaille, taillant sans arrêt mon bambou pour en faire des poteaux qui supporteront le toit de la cabane que je suis en train de construire. Les bips-bips des camions de livraison, en marche arrière de l'autre côté du mur, interrompent cet espace qui est dans ma tête alors que je regarde ma main raclant continuellement le bambou. Ces sons ressemblent à des éruptions intermittentes qui proviendraient d'une cavité dans les tréfonds de la terre. Ils disparaissent, puis reviennent à intervalles de quinze minutes, semble-t-il. Ma tête bouge en direction de la trace que porte l'air. *Dijjerydoo*.

Est-ce moi qui ai trouvé ces os léchés ou est-ce eux qui m'ont trouvée? Je suis là à les scruter, dormant dans leur prison de bois. Le creux dans les os me porte à sentir la taille de ma main. Quelle *chair* a autrefois recouvert cette base? Halte. Le rassemblement dans cette caverne de bois est un bégaiement permanent. Un énoncé raffiné ne signifierait-il pas une mort décente où l'on a le droit d'être enterré et dévoré à perpétuité, d'être incinéré et transformé en cendres, d'être réduit en poudre et en poussière? Devenir du carbone ou toute autre structure organique dont nous provenons.

De la poussière. Je suis parfois touriste et mes pas se confondent avec la mort. Étrange, l'imagination des vivants.

Il n'y a pas d'histoire. Une histoire a un début et une fin. Nous entrons dans votre image et nous inventons une sorte d'histoire pour nous-mêmes si le cœur nous en dit. Si ça nous chante. Pouvez-vous me garantir un auditoire si je ne lui donne pas précisément la taille et la forme de l'ananas de même que son propos ?

Votre échec est aussi votre réussite.

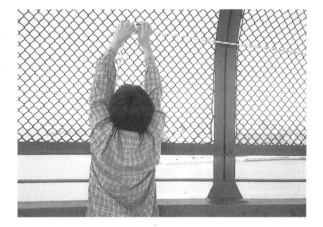

Dans le bateau, je sens la gravité qui est en dessous. Le bateau doit suivre le rythme de l'océan même si ça signifie des déplacements à un angle oblique. Nous restons immobiles et essayons d'ignorer que nous nous dévisageons mutuellement bien que ce soient les bancs qui exigent cette correspondance. Je ne devrais pas dire que c'est une exigence. Ça ne fait que suivre la courbe architecturale du bateau. L'océan semble défier les lignes droites dans sa persistance à s'imposer par ses vagues. Comment peut-il avoir autant de rigueur à imposer sa différence? Il y a tellement longtemps que la vie a commencé. À l'étroit sur le mur, il y a l'image encadrée d'une sirène peinte dont les yeux sont engloutis par son sourire. Assise, je reçois son regard tranquille. Sa netteté ressemble à la fluidité d'en dessous.

L'océan. La vie première. Le pouls d'une respiration où l'oxygène et l'hydrogène, la suie et les larmes, s'amalgament tous.

Tu peux mesurer ceci (), mais ton regard est infini. Ses frontières sont libres d'horizon, c'est un mouvement avant et arrière qui voyage dans toutes les directions à la fois, une trajectoire qui fait perpétuellement renaître le passé et le présent. Ai-(je) l'air d'un colonisateur qui craint sa mortalité et choisit la préservation, les trophées de ses conquêtes ? Le souvenir ? Pourquoi avoir peur de la noirceur qui habite les profondeurs de l'eau ? Là, nous sommes solides. Là, nos mains s'unissent dans leur(s) différence(s). Les beaux jours, nous chantons et nos souffles se prolongent en particules dans le tissu de l'océan. Ses tremblements créent des répercussions qui déclenchent des orages les nuits de clair de lune et qui font que les arbres mâles arrivent à trouver et à fertiliser les arbres femelles. Sur les rives de l'Amazone, je trouve un vestige paléolithique d'une déesse de la mer. *Coca de mer.*

Le mot clé dans notre énoncé fut « beau malentendu ».
Ne le sachant pas, j'ai commencé à dire aux gens que la sirène
faisait 165 mètres de longueur plutôt que 145 mètres.

SHIMABUKU

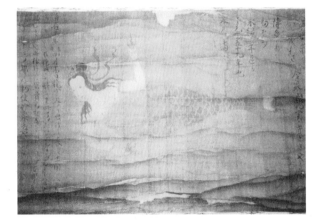

Tes yeux me surveillent parce que je te surveille. Ton regard est aussi vieux que le début du feu, même plus vieux, avant l'existence de la gravité. Il est comme un drap de nuages, une brume qui résiste à toute forme d'appropriation. C'est parce que tu m'apprends. Ou, plus justement, tu me fais me rappeler des choses que je ne connais même pas. C'est la familiarité de l'autre. L'apprivoisement. La caresse. L'être-avec. La difficulté d'être bon quand le monde a été heurté et blessé. Mais ton monde en est un qui n'affiche pas de blessure. Tu ne permets pas que mon incision laisse sa trace et ainsi, à tes yeux, « histoire » est un mot bizarre. Nous nageons dans les eaux de nos larmes.

Une fois, au nom de l'amour, tu as pris mon apparence. Mais tu as payé trop cher pour animer des os et des muscles et du nerf. Tu as renoncé à ta voix. Cette voix qui créait des chansons et des notes rondes pour le phoque, la baleine et le dauphin, et les autres formes de vie végétale. Cette voix qui s'élançait vers le ciel pour offrir une sérénade à l'aigrette, au faucon, à l'aigle, à l'hirondelle et à la mouette. Et, bien sûr, il ne faudrait pas oublier la lune. Quelle est la valeur que j'accorde à la voix et au langage et au son? Ta parole m'était souffle. Et ton histoire est comme je les aime : tellement incomplète. Ma libération a besoin d'être à demeure.

Et la mémoire? Je la construis à partir de la noirceur océane qui semble très proche de la séparation. Ton timbre et tes accents sont emprisonnés dans les gueules des palourdes et des poissons et dans les algues. Un jour, ils se présenteront sur le rivage, sous d'autres habits. Qu'ils portent ta voix me suffit. Cette reconnais-sance sera supérieure à la valeur du savoir. Parce que ce qui fut *fut* et ce qui ne sera jamais *est*. Je serais heureuse de sentir ta présence dans plus d'une instance. Ma conception de l'amour prendrait de l'ampleur. Car, après tout, où commence l'origine?

Je regarde. Je fixe. Je suis là à écouter le vent qui souffle dans les sillages de tes cheveux où tu abrites des choses parlantes. Elles ont entrepris un long voyage et ont besoin d'un asile. Quand je fais attention à ces détails, je me mets à poser trop de questions parce que je suis née à un endroit où la raison fait partie de l'héritage. Ça prendra des centaines d'années pour l'éroder, cette accumulation transmise de génération en génération. Ça prend tout ce temps avant que les choses inscrites dans notre ADN disparaissent.

Dogen et Furong ont dit :
Les Montagnes bleues n'arrêtent pas de marcher.

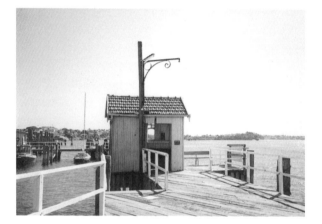

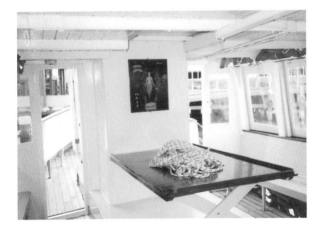

Les pigeons se rassemblent autour de miettes. Les enfants reconnaissent le musée musical qui diffuse un air de samba joué sur instruments à cordes. Ils perturbent le rassemblement précédent. Tu t'arrêtes et t'ajustes au niveau de leurs yeux en pliant les genoux de façon à t'asseoir à l'intérieur de ton édifice. Ils regardent les images placées tout autour sur les murs de ton musée. Tu restes stationné sur le trottoir pendant quelques minutes. L'expression sur les visages de tes adeptes correspond au qualificatif « heureux ». Je souris et ris moi-même. Une reconnaissance primitive comme la noirceur dans cette partie de l'océan. Je me sens caressée.

À la télévision, on a entendu l'histoire d'un singe sauvage qui, un jour, s'est pointé à Tokyo pour une promenade. Il a fait peur aux enfants et aux adultes dans la rue. Cette réaction a, en retour, effrayé le singe qui s'est mis à courir dans toutes les directions, renversant les antennes alors qu'il passait d'un toit de maison à l'autre et cherchait refuge dans les arbres. N'as-tu pas apporté de brillants miroirs aux singes dans le parc, il y a quelque temps ? Tu as dit qu'ils les préféraient à tout ce que tu leur avais apporté auparavant. Je sais, tu as dit que, bien sûr, ils aimaient tout autant les bananes.

Tes graines s'étaient dispersées et son histoire à elle s'était répandue jusqu'à des terres lointaines. Le messager *Ibicella* (petite chèvre en latin) – un fruit au corps de capsule dont la pointe se prolonge avec persistance et prend la forme d'un crochet – a porté des kilos de mots dans son sac. Des mammifères en mouvement ont attrapé ces fruits, qui sont restés accrochés à leur fourrure sur de longues distances. Un homme d'Arabie a écrit des mots que je n'ai pas compris, mais les traits dessinés étaient ceux d'*une femme qui a épousé l'océan*. Et c'est ainsi que ta voix est venue à nouveau sous différents habits, différents langages, en broderie, et en mosaïque, et en calligraphie, et sous forme d'incroyables respirations, appels et lamentations dans le Dijjerydoo.

Les Bushmen, qui parcourent à pied
d'immenses distances à travers le Kalahari, n'ont aucune idée de
la survie de l'âme dans un autre monde.
«Quand on meurt, on meurt, disent-ils. Le vent balaie
l'empreinte de nos pieds et c'est la fin de nous.»
BRUCE CHATWIN, *THE SONGLINES*

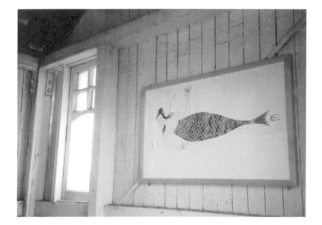

Les courbes de mon dos tracent les contours de la terre où je repose. J'abandonne toutes mes pensées, je sens mes épaules embrasser le sol et tous mes muscles se détendent. La vulnérabilité. Je repose sur la liquidité de la terre ferme. J'ouvre les yeux sans regarder. Je me concentre pour voir les nuages qui avancent lentement à travers la fenêtre. Je retourne flâner un peu du côté de mes pensées, ou est-ce un rêve? Avons-nous le même sourire quand tu plonges ton regard dans le bleu profond de la mer et savoures l'idée que la sirène de 165 mètres aurait peut-être souhaité s'envoler dans le ciel?

Life is like a dream, one wonders whether.

it is by living that we dream or by dreaming that we live.

LAAYTERE KOOTAL

A good feeling is like a dream. A dream is always a good feeling and it is beautiful.

The slowness of an empty room against the sky. A room filling up with blue ocean. The irreversibility of late afternoon sunlight. The sleep of furniture. The movement in the naked boy's eyes as he goes about moving his playthings around. The autonomy of a pineapple sitting on a shiny round podium on the sidewalk. The smile on your face as the water's surface licks the soles of your dangling feet. The indentation on your cheek when you smile. The corpses that you carry in the roof of your mouth and the folds of your eyes. Haven.

Storyteller. We come to see your threading. We embark on our journey to follow the signs that you have marked for us, not to read but to *be with*. The traces get washed away in the sand. But we follow to a place as if by some force, we would go where our feet could lead us. It is a comfort to get to *nowhere*. Nowhere comes with no responsibilities.

A cup of tea for the traveler. Its warmth shapes my hand into offering and I bow to kiss your bowl of whispered gestures. I find myself gazing at the black blood redness of the petals of the amaryllis sitting against the window. It becomes a promise when nature is frozen dead outside.

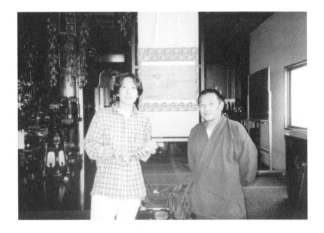

I am working, carving away at my bamboo so I can use the posts to support the ceiling of the hut I am building. The beeping sound of the delivery trucks backing up on the other side of the wall interrupts this space in my head as I watch my hand repeatedly scraping on the bamboo. The sound feels like spasmic eruptions from some deep hole in the earth. It fades away but comes back at what seem to be fifteen-minute intervals. My head moves towards the trace in the air. *Dijjerydoo*.

Did I find these licked-over bones or did they find me? I stand here peering at them sleeping inside this box prison. The hollowing in the bones make me feel the size of my hand. What was the *flesh* that once wrapped its foundation. Halt. The gathering in this wooden cavern is a permanent stutter. Wouldn't a refined utterance mean a good death where one is allowed to be buried and eaten away, burnt and transformed to ashes to become brittle and powdered? Become carbon or whatever organic structure it is we came from.

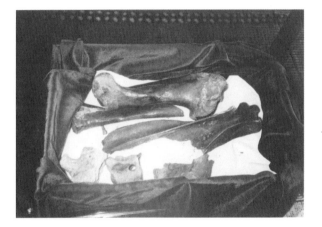

Dust. Sometimes I am a tourist and my feet mingle with death. Funny, the imagination of the living.

There is no story. A story has a beginning and an end. We come into your picture and then make up a semblance of a story for ourselves if we desire to. If we are compelled to. Could you promise me an audience if I did not tell them exactly the size and shape of the pineapple and its intent?

Your failure is also your success.

In the boat I feel the gravity underneath. The boat has to follow the rhythm of the ocean even though it means moving at an oblique angle. We stay put and try to ignore our staring at each other even though the benches require this correspondence. I shouldn't say it is a requirement. It just follows the line of the boat's architecture. The ocean seems to defy straight lines as it continues to reassert itself in its waves. How could it be so rigorous in its assertion of difference? It has been such a long time since life began. On the cramped wall, there is a framed picture of a painting of a mermaid with eyes that disappear in its smile. I sit and receive its quiet gaze. Its sharpness is akin to the fluidity underneath.

The ocean. First life. The pulse of breathing where oxygen and hydrogen, soot and tears all coalesce.

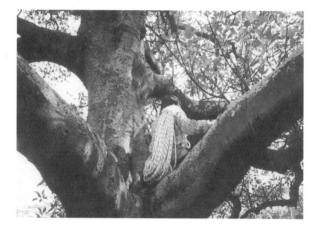

You measure this () much but your gaze is infinite. Its boundaries are horizonless, a forward and backward movement that simultaneously travels in all directions, a trajectory that brings past and present into perpetual birthing. Am (i) sounding like a colonizer that fears mortality and opts for preservation; trophies of conquests? Remembrance? Why do we fear the darkness that inhabits the water's depths? It is there where we hold. Where our hands clasp as two difference(s). On fine days we sing and our breaths carry into particles in the ocean's fabric. Its trembling creates repercussions that induce storms on moonlit nights and make it possible for male trees to find and fertilize female trees. On the shores of the Amazon, I find a Paleolithic vestige of a sea goddess. *Coca de mer.*

> *The key word in our communication was "beautiful misunderstanding". Unaware of it, I began to tell people that the mermaid was 165 metres long instead of 145 metres.*
>
> SHIMABUKU

Your eyes watch me because I watch you. Your stare is ancient like the beginning of fire, even earlier, the nonexistence of gravity. It is a sheet of cloud, a mist that resists appropriation of any kind. It is because you teach me. Or perhaps more appropriately, you make me remember something that I don't even know. It is the familiarity of the other. Taming. Caressing. Being with. The difficulty of kindness after the world has been hurt and wounded. But your world is one that shows no wounds. You don't allow my incision to leave any trace and so for you, history is an odd word. We swim in the water of tears.

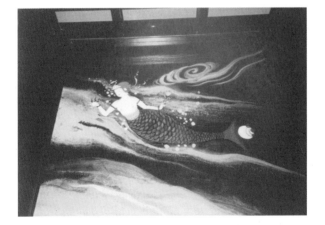

Once, you took my likeness for the sake of love. But you paid a price much too high to give life to bones and muscle and sinew. You gave up your voice. The voice that made song and rounded notes for seal and whale and dolphin and other plant lives. A voice that soared up to the sky to serenade osprey, falcon, eagle, sparrow and seagull. And yes, I shouldn't forget the moon. What is the value that I give to voice and speech and sound? Your enunciation was breath to me. To my liking, your story is so unfinished. My liberation needs to reside.

And memory? I make it out of the darkness of the ocean that feels much like separation. Your tones and accents are locked in the mouths of clams and fish and seaweed. One day they will arrive on shore dressed in another garment. It is enough that they carry your voice. This recognition will be more than the value of knowledge. For what was *was* and what never will be *is*. I would be happy to feel your presence in more than one countenance. It would expand my conception of love. For where does origin begin, anyway?

I watch. I stare. I sit and listen to the wind that blows through the furrows of your hair where you harbour speaking things. They are on a long voyage and in need of sanctuary. When I pay attention to these details, I begin to ask too many questions because I was born in a place where reason was inherited. It will take hundreds of years of washing away, an accumulation repeated over generations. That's how long it takes for things coded in our DNA to disappear.

Dogen and Furong said:
The Blue Mountains are constantly walking.

The pigeons congregate for crumbs. The children recognize the musical museum playing a samba melody on strings. They disrupt the previous congregation. You stop and adjust to their eye level by bending both knees to sit inside your building. They view the pictures tucked around the walls of your museum. You are parked on the sidewalk for a few minutes. The faces of your followers fit the adjective- happy. I smile and giggle myself. A recognition primal as the darkness in that part of the ocean. I feel caressed.

On TV we heard the story of a wild monkey that came down to walk around Tokyo one day. It scared the kids and adults in the streets. This response scared the monkey in turn and it started running around, knocking down antennas while crossing the roofs of houses and hiding in trees. Didn't you bring some shiny mirrors to the monkeys in the park a while ago? You said they liked them more than anything else you brought. I know, you said that of course they liked bananas as well.

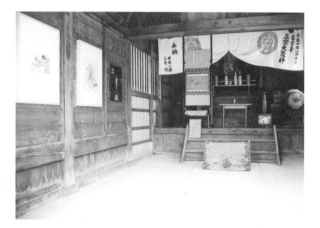

46

Your seeds were dispersed and her story traveled to distant lands. The courier, *Ibicella* (Latin for a small goat), a fruit whose body is a capsule prolonged at the apex by a persistent style which takes on the form of a hook carried pounds of words in its pouch. Dashing mammals caught up these fruits, which hung on their pelts over considerable distances. A man from Arabia wrote words that I did not understand but the lines drawn were that of *a woman who married the sea.* And so it was that your voice came again in different garments, in different languages of embroidery, and mosaic, calligraphy and the incredible breathing, hallowing and lamenting into the Dijjerydoo.

The Bushmen, who walk immense distances across the Kalahari, have no idea of the soul's survival in another world. "When we die, we die, they say. The wind blows away our footprints and this is the end of us".

BRUCE CHATWIN, THE SONGLINES

The lines of my back trace the contours of the earth where I lay. When I let go of all my thoughts, I feel my shoulders kiss the ground and the rest of my muscles let go. Vulnerability. I rest on the liquidity of solid ground. I open my eyes without looking. I focus to see the clouds through the window, moving by slowly. I saunter back into thought, or is it dream? Do we share the same smile when you look out into the deep blue sea and enjoy the idea that the 165-meter mermaid might have wished to fly over the sky?

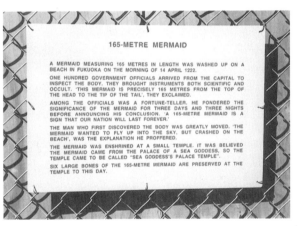

165-METRE MERMAID

A MERMAID MEASURING 165 METRES IN LENGTH WAS WASHED UP ON A BEACH IN FUKUOKA ON THE MORNING OF 14 APRIL 1222.

ONE HUNDRED GOVERNMENT OFFICIALS ARRIVED FROM THE CAPITAL TO INSPECT THE BODY. THEY BROUGHT INSTRUMENTS BOTH SCIENTIFIC AND OCCULT. 'THIS MERMAID IS PRECISELY 165 METRES FROM THE TOP OF THE HEAD TO THE TIP OF THE TAIL', THEY EXCLAIMED.

AMONG THE OFFICIALS WAS A FORTUNE-TELLER. HE PONDERED THE SIGNIFICANCE OF THE MERMAID FOR THREE DAYS AND THREE NIGHTS BEFORE ANNOUNCING HIS CONCLUSION. 'A 165-METRE MERMAID IS A SIGN THAT OUR NATION WILL LAST FOREVER.'

THE MAN WHO FIRST DISCOVERED THE BODY WAS GREATLY MOVED. 'THE MERMAID WANTED TO FLY UP INTO THE SKY, BUT CRASHED ON THE BEACH', WAS THE EXPLANATION HE PROFFERED.

THE MERMAID WAS ENSHRINED AT A SMALL TEMPLE. IT WAS BELIEVED THE MERMAID CAME FROM THE PALACE OF A SEA GODDESS, SO THE TEMPLE CAME TO BE CALLED "SEA GODDESS'S PALACE TEMPLE".

SIX LARGE BONES OF THE 165-METRE MERMAID ARE PRESERVED AT THE TEMPLE TO THIS DAY.

L'œuvre de SHIMABUKU, *I'm traveling with a 165-metre mermaid*, comprend des photographies issues de différentes manifestations de cette installation/performance présentée, en 1998-1999, à Marseille (France), à Sydney (Australie), à Fukuoka (Japon), et à Montréal (Canada).

I'm traveling with a 165-metre mermaid by SHIMABUKU includes photographs from various manifestations of the installation/performance in Marseille (France), Sydney (Australia), Fukuoka (Japan), and Montreal (Canada) from 1998-1999.

SHIMABUKU est né à Kobe en 1969 et vit à Nagoya au Japon. Dans son travail, les photographies agissent comme balises identifiant les traces de son passage, qui se situe entre l'installation et la performance. Son travail incorpore le hasard, la flânerie et l'émerveillement du conte. *I'm traveling with a 165-metre mermaid* s'est construit au fil de ses différentes manifestations, d'abord au Museum City à Fukuoka, Japon (1998), puis à la *11ᵉ édition de la Biennale de Sydney,* Australie (1998), et aux Ateliers d'artistes, à Marseille, France (1999). Parmi ses projets d'exposition au Japon, mentionnons *Octopus Road Project*, où il a marché de Koshienhama à Maizuru en transportant une pieuvre (1991); *Konnichiwa*, au Nagoya City Art Museum (1993); *Christmas in Southern Hemisphere*, au Suma, à Kobe (1994); *Adolescence*, au Kita Kanto Museum of Fine Arts à Gunma; *Southern Hemisphere* à la Yokohama Citizen's Gallery (1996); *In Search of Deer* à ARCUS, à Iberaki (1997) et à Ota Fine Arts à Tokyo (1998). Ses récentes participations à des expositions collectives comprennent *Space* au Witt de With à Rotterdam, au Pays-Bas (1999), et *ExtraETordinaire* dans le cadre du Printemps de Cahors en France (1999). Il prépare une exposition personnelle qui sera présentée à Air de Paris, en France, à l'été 1999.

LANI MAESTRO vit à Montréal. Dans ses installations, la photographie rejoint une conception phénoménologique de l'espace architectural et habité. Récemment, son travail faisait partie de l'exposition *Traversées/Crossings* au Musée des beaux-arts du Canada à Ottawa (1998). Son premier contact avec le travail de SHIMABUKU remonte à 1996 alors qu'ils participaient tous deux à l'exposition *Displacement* à la Yokohama Citizen's Gallery au Japon. Pour Lani Maestro, cette rencontre a déclenché une réflexion stimulante sur la relation entre l'art et le quotidien, en particulier le rôle joué par l'intention artistique dans l'articulation du sens. Les deux artistes ont représenté respectivement leurs pays à la *11ᵉ édition de la Biennale de Sydney* en 1998.

SHIMABUKU was born in Kobe in 1969 and lives in Nagoya, Japan. Photographs in SHIMABUKU's work are markers that identify the trace of his passage, which moves between performance and installation. His work integrates chance, wandering, and the wonder of storytelling. *I'm traveling with a 165-metre mermaid* has evolved through shows at Museum City, Fukuoka, Japan (1998), at the *11th Biennale of Sydney*, Australia (1998) and at Ateliers d'artistes, Marseille, France (1999). Other exhibition projects in Japan include *Octopus Road Project*, walking from Koshienhama to Maizuru carrying an octopus (1991); *Konnichiwa*, at the Nagoya City Art Museum (1993); *Christmas in Southern Hemisphere* in Suma, Kobe (1994); *Adolescence*, Kita Kanto Museum of Fine Arts, Gunma; *Southern Hemisphere* at Yokohama Citizen's Gallery (1996); *In Search of Deer* at ARCUS, Iberaki (1997) and Ota Fine Arts, Tokyo (1998). Recent group exhibitions include *Space,* Witt de With, Rotterdam, Netherlands (1999) and *ExtraETordinaire* in Le Printemps de Cahors, France (1999). A solo exhibition in Air de Paris, France will open this summer (1999).

LANI MAESTRO lives in Montreal. Her installation works combine photography with a phenomenological conception of architectural and embodied space. Most recently, her work was seen in the exhibition *Crossings/Traversées* at the National Gallery in Ottawa, Canada (1998). Her first introduction to SHIMABUKU's work was in 1996 when she participated in a group exhibition with him, *Displacement* at the Yokohama Citizen's Gallery, Japan. For Lani Maestro, this meeting sparked challenging reflections on the relationship of art and everyday life, especially concerning the role of artistic intention in the formulation of meaning. The two artists represented Canada and Japan respectively at the *11th Biennale of Sydney*, Australia (1998).